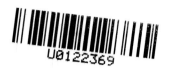
林散之书法精选

扫描书法网精品

林散之／书

中国历代书法名家

图书在版编目（CIP）数据

米芾行书集字名言二百句 / 李文采编著. -- 杭州：
浙江人民美术出版社, 2020.9
（中国历代经典碑帖集字）
ISBN 978-7-5340-8279-5

Ⅰ. ①米… Ⅱ. ①李… Ⅲ. ①行书 – 碑帖 – 中国 – 北
宋 Ⅳ. ①J292.25

中国版本图书馆CIP数据核字(2020)第138319号

责任编辑　褚潮歌
责任校对　毛依依
责任印制　陈柏荣

中国历代经典碑帖集字

米芾行书集字名言二百句

李文采 / 编著

出版发行：浙江人民美术出版社
地　　址：杭州市体育场路347号
网　　址：http://mss.zjcb.com
电　　话：0571-85105917
经　　销：全国各地新华书店
制　　版：杭州真凯文化艺术有限公司
印　　刷：浙江兴发印务有限公司
开　　本：787mm×1092mm 1/12
印　　张：6.333
版　　次：2020年9月第1版
印　　次：2020年9月第1次印刷
书　　号：ISBN 978-7-5340-8279-5
定　　价：28.00元
如发现印装质量问题，影响阅读，请与出版社营销部联系调换。

目录

B

C

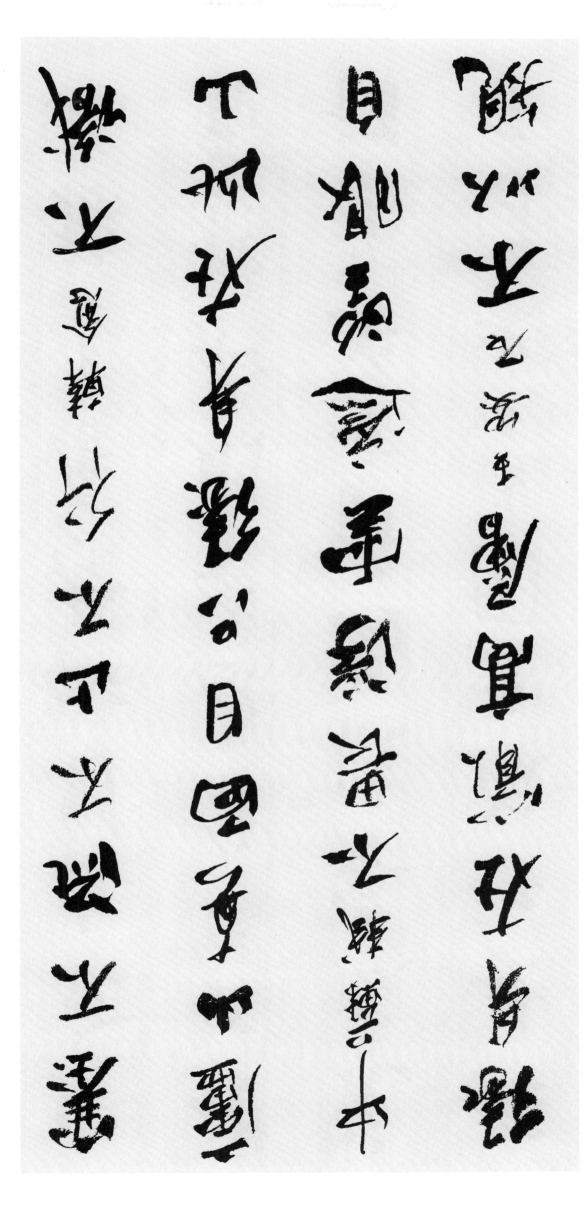

絲方盡蠟炬成灰淚始乾

李商隱

春風得意馬蹄疾一日看盡長安花

孟郊

春色滿園關不住一枝紅杏出墻

拙，大辯若訥　老子

丹青不知老將至，富貴于我如浮雲　杜甫

但願人長久，千里共嬋娟　蘇軾

當斷不斷，反受其亂

12

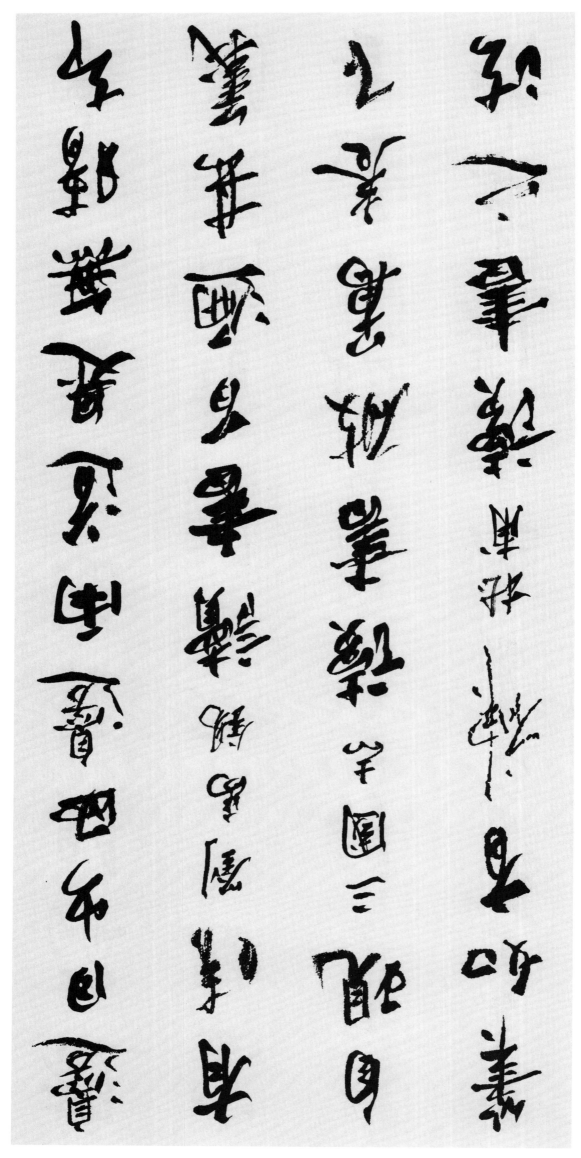

以盛虚学诸葛亮 风萧萧兮易水

寒壮士一去兮不复还 战国策

富贵不能淫贫贱不能移

威武不能屈 孟子 感时思报

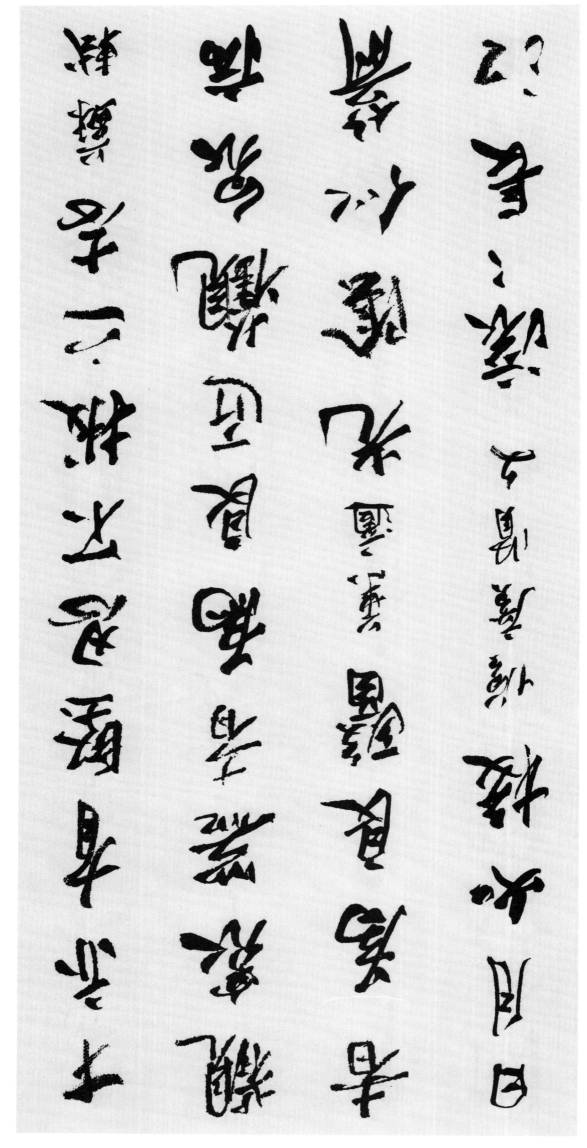

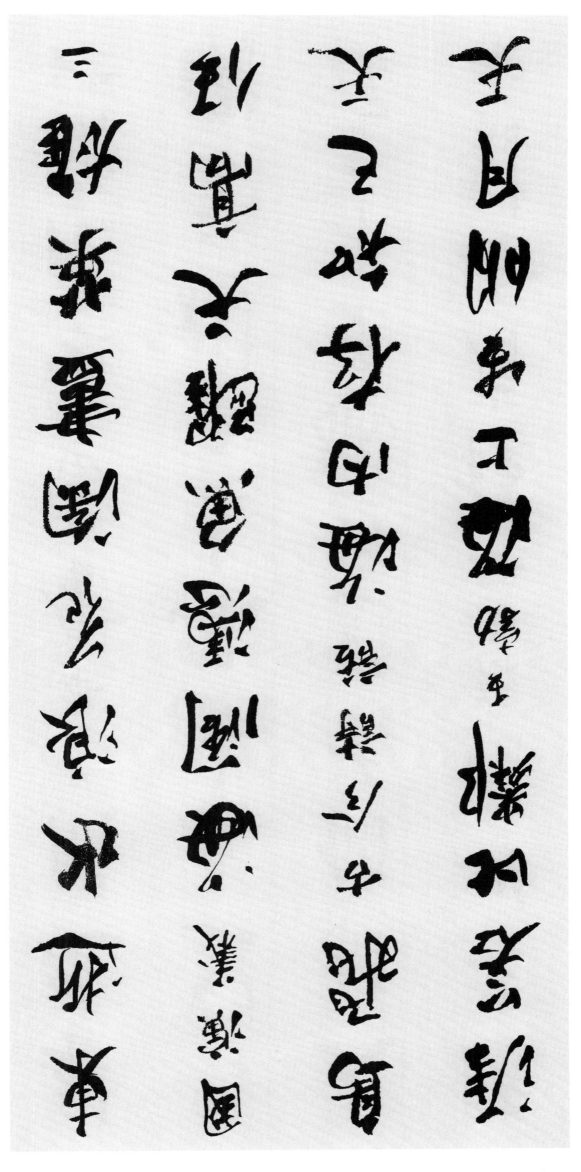

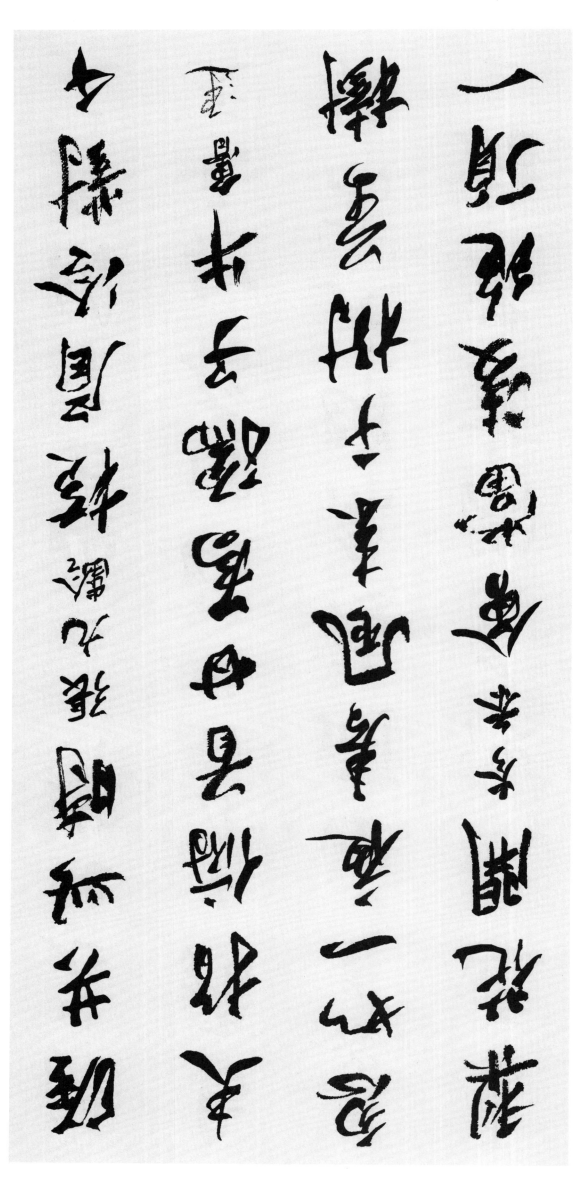

覽眾山小 杜甫

禍兮福之所倚，福兮禍之所伏 老子

己所不欲，勿施于人 孔子

兼聽則明，偏信則暗 資治通鑒

見兔顧犬

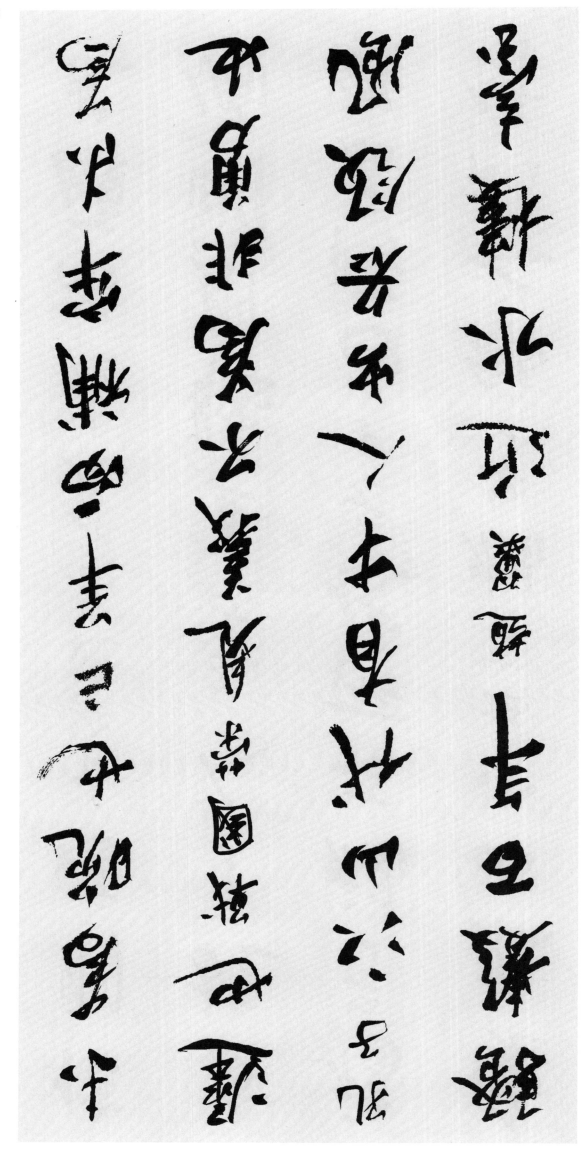

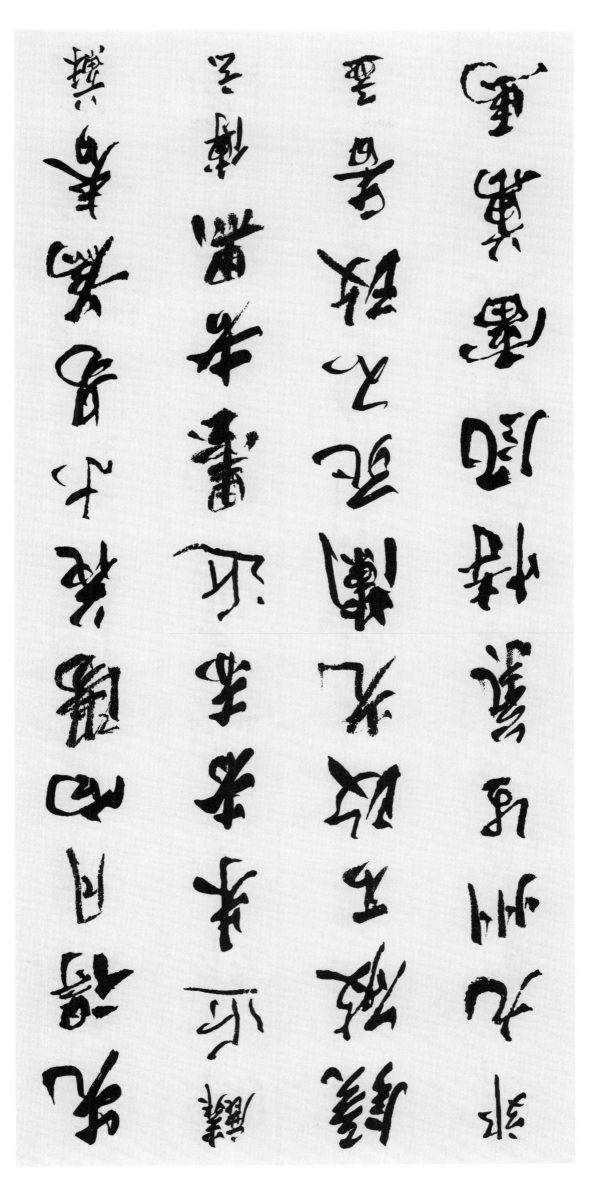

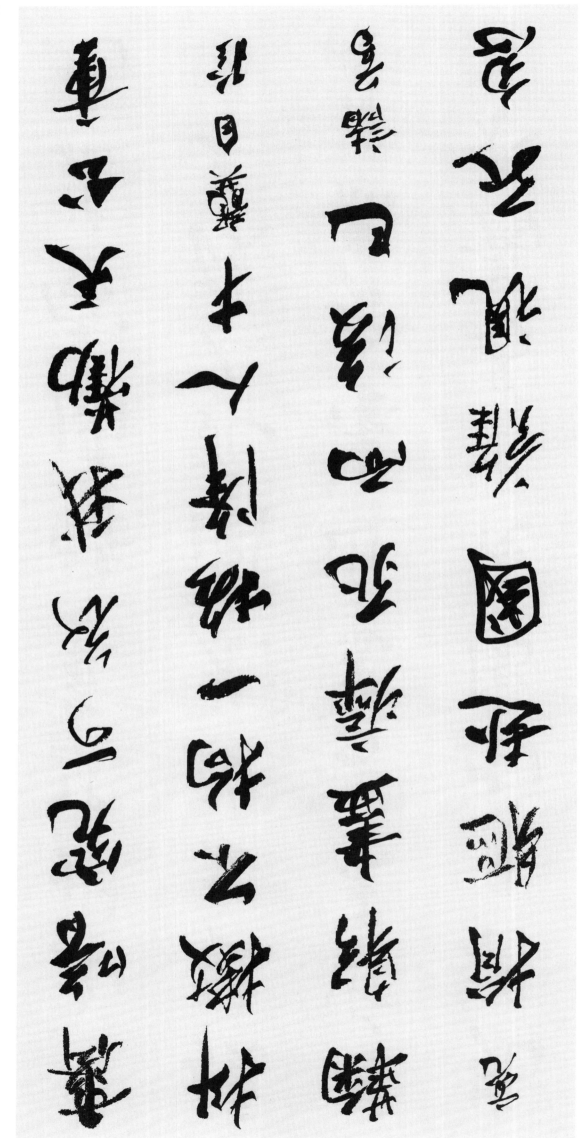

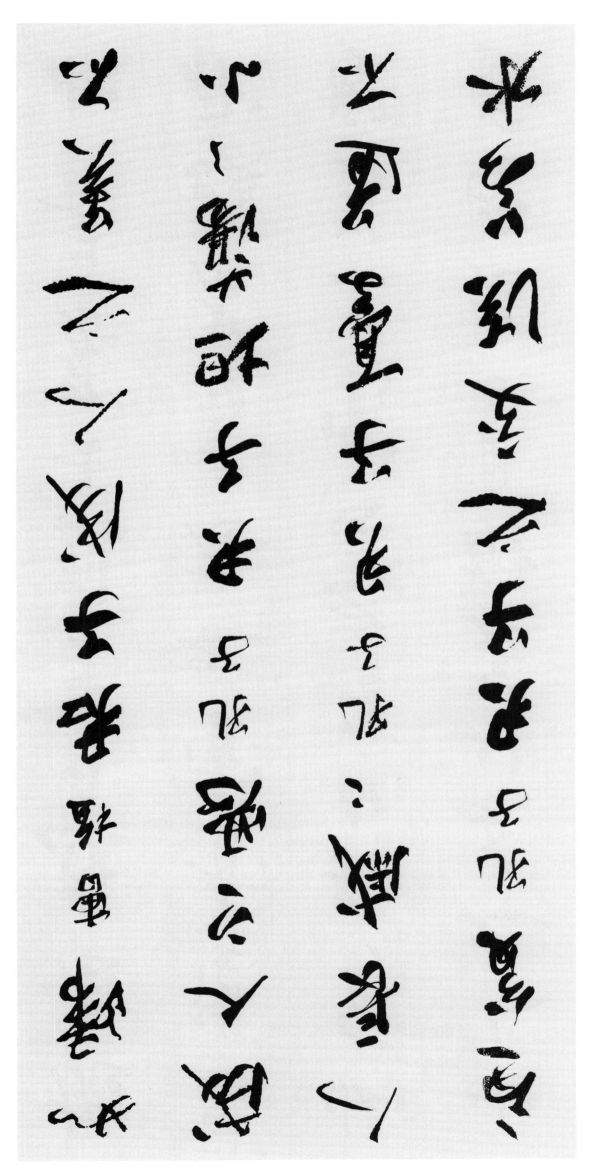

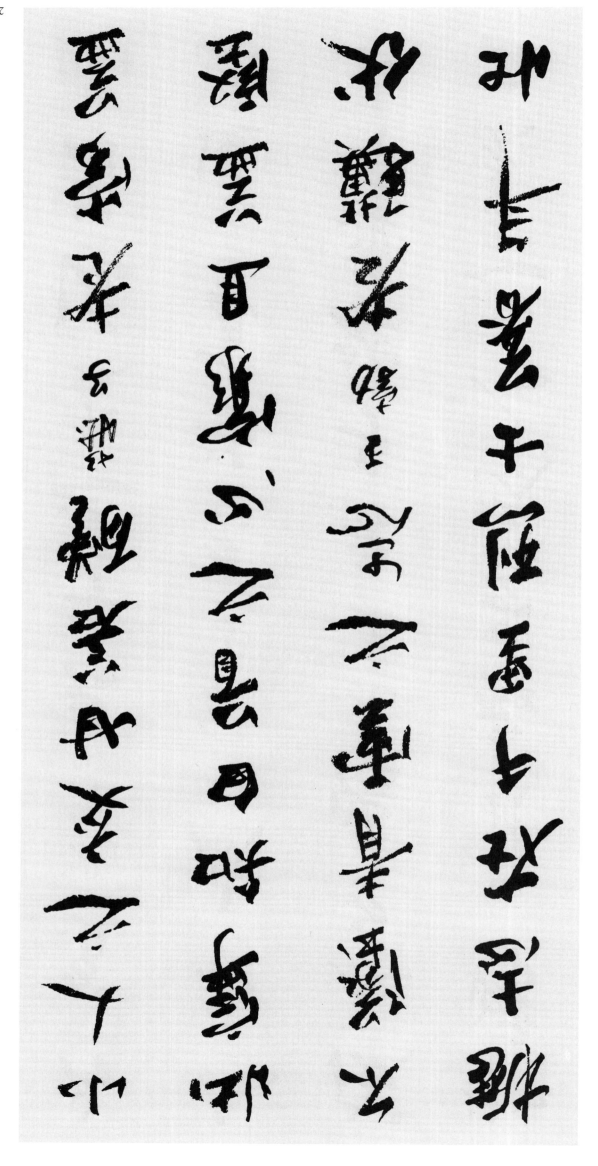

忽不已 曹燥

梨花院落溶溶月　柳絮池塘淡淡風流 晏殊

水不腐戶樞不蠹 吕民春秋 路

漫漫其脩遠兮将上下而

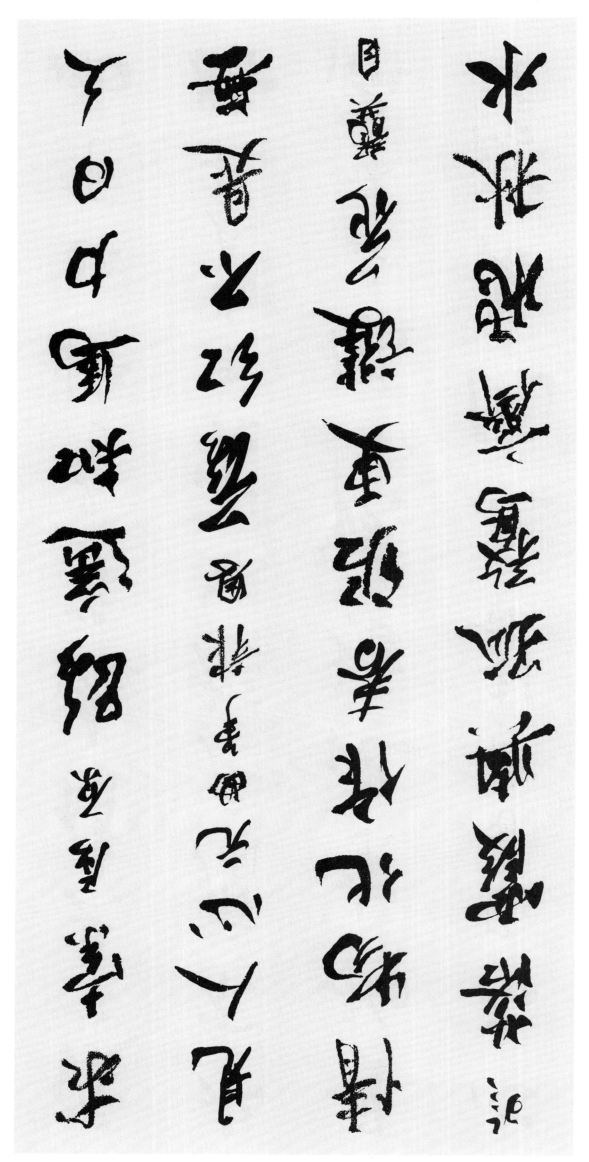

…共长天一色　王勃
满招损，谦受益　尚书
梅须逊雪三分白，雪却输梅一段香　罗梅坡
靡不有初，鲜克有终　诗经

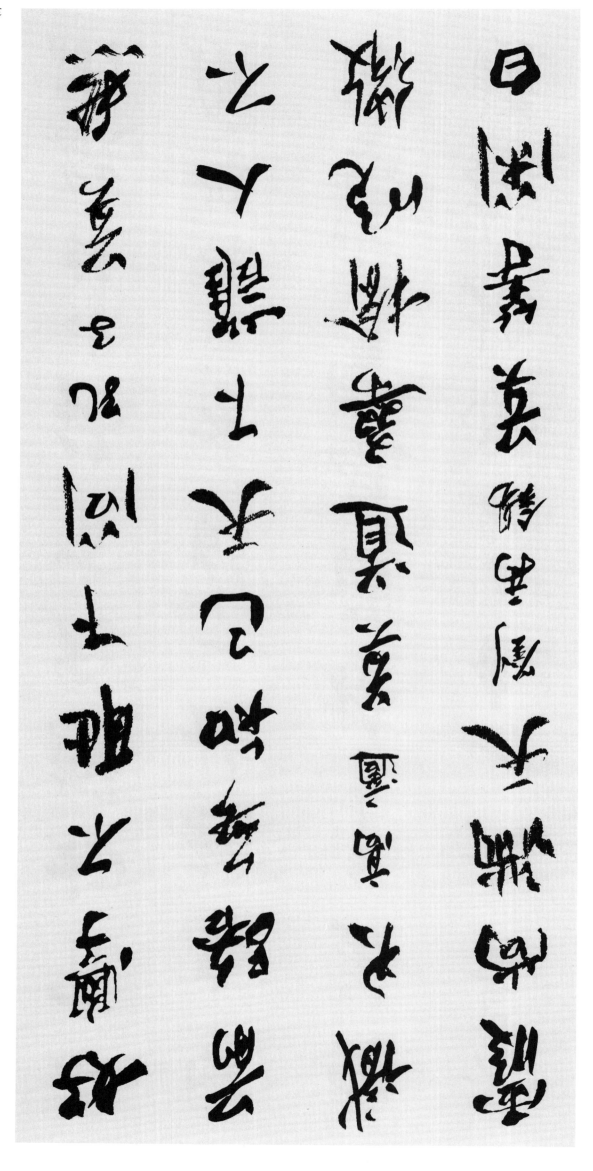

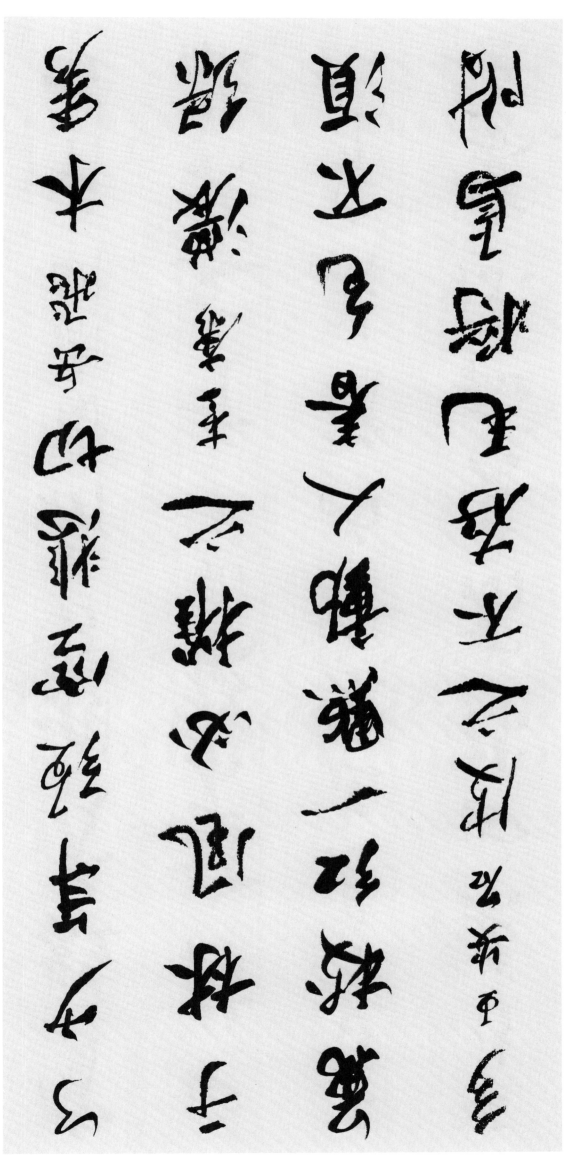



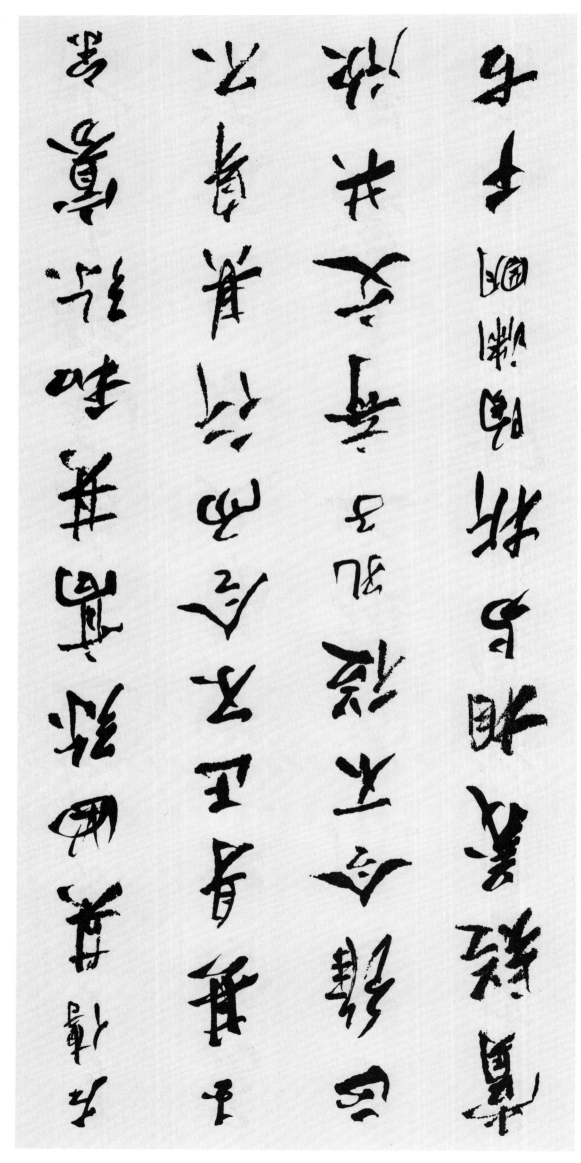

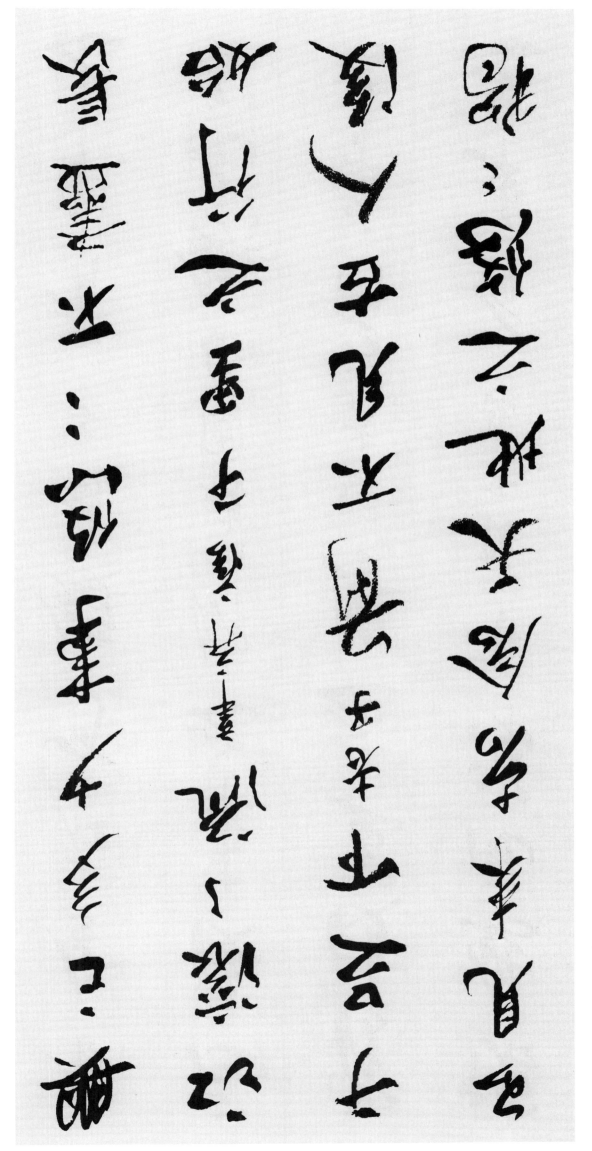

惝然而漾下陈子昂前壎之霞後車之鑒漢書前事不忘後事之師戰國策鍥而不舍金石可鏤荀子青取之

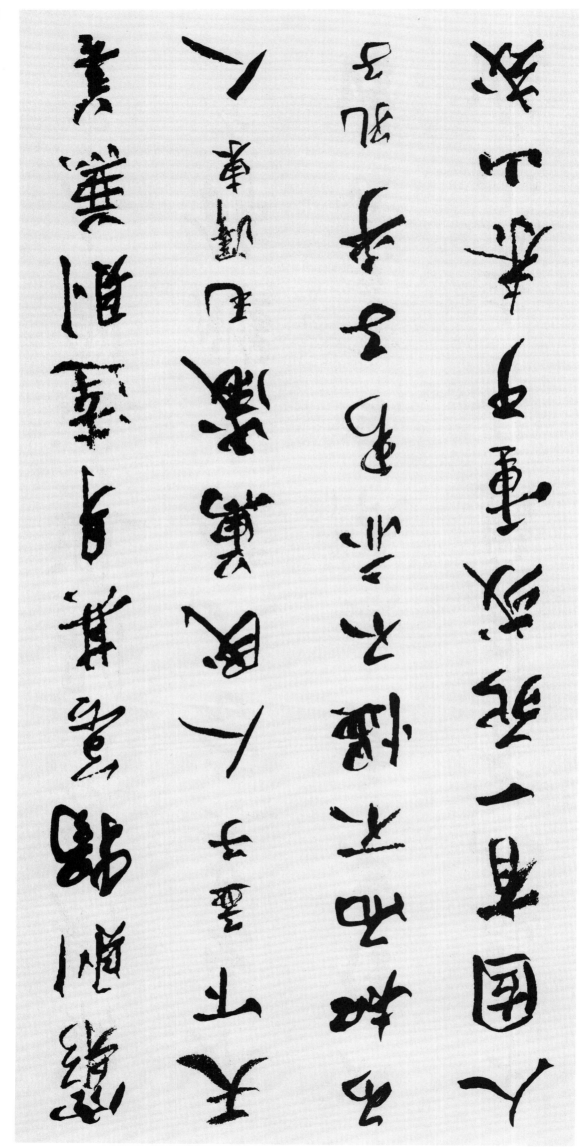

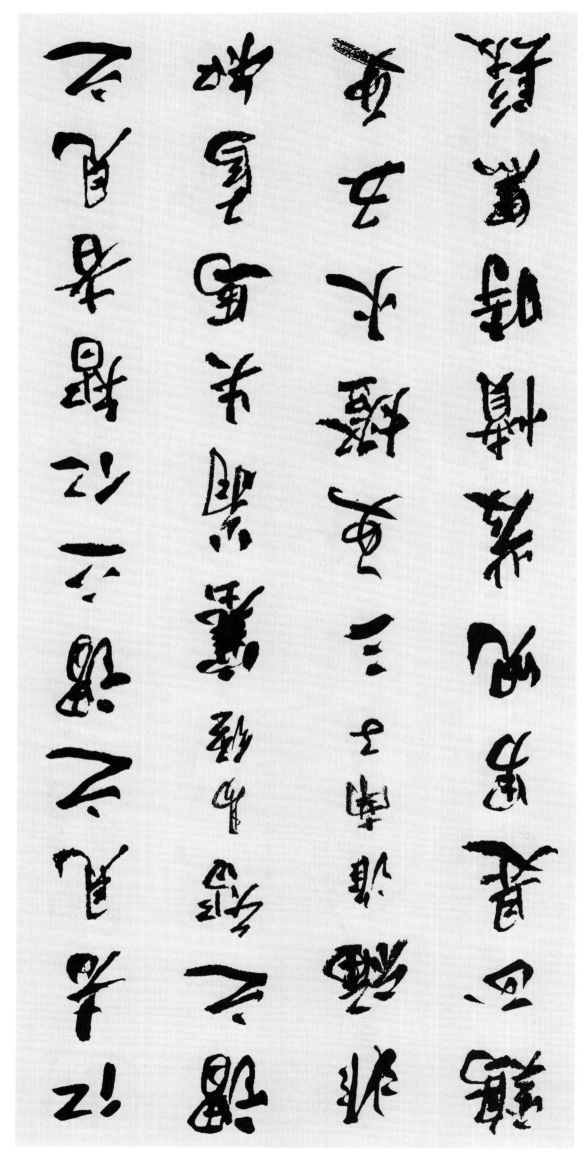

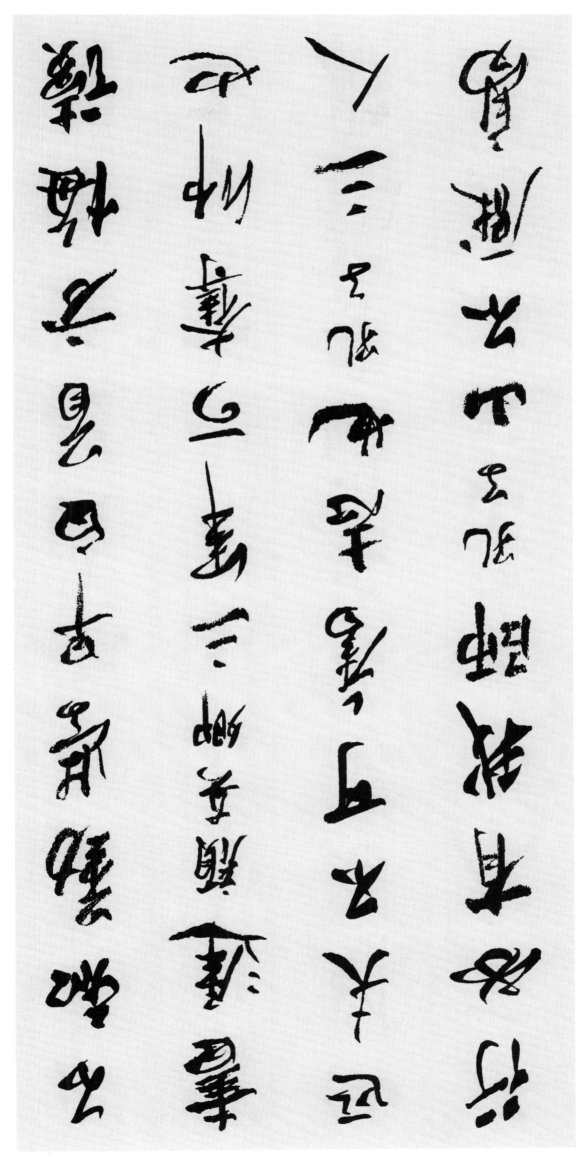

水不厭深　曹操
揀山不在高有
仙則名水名在溪有龍則
雪　劉禹錫
山高月小水落石
出　蘇軾
山重水複疑無路柳

40

暗花明又一村　陆游

少年辛苦终身事，莫向光阴惰寸功　杜荀鹤

身既死兮神以灵，子魂魄兮为鬼雄　屈原

彩鳳雙飛翼心有靈
犀一點通　李商隱

生當作人傑
死亦為鬼雄　李清照

斷水滴石穿　羅大京

盧牟不

42

重来一日雍再晨及时当勉励岁月不待人陶渊明杂诗之东隅收之桑榆后汉书十年树木百年树人管子时花

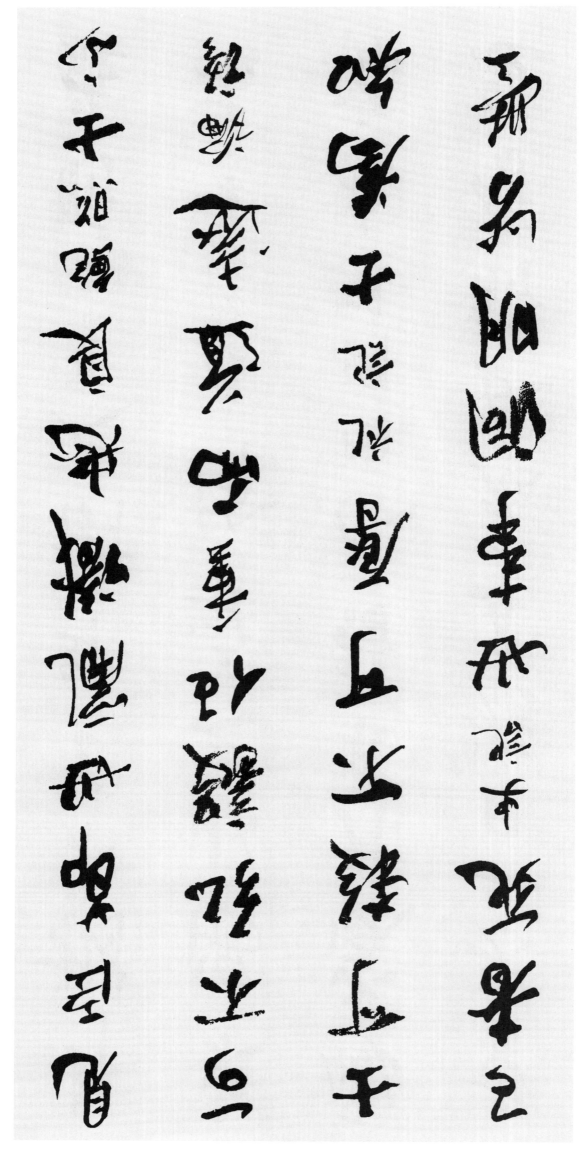

人情练达即文章 红楼梦

试玉要烧三日满 辨材

须待七年期 白居易 书山

有路勤为径 学海无涯苦作

韩愈　书到用时方恨少

事非经过不知难　陆游

横斜水清浅暗香浮动

月黄昏　林逋　谁言寸草心报

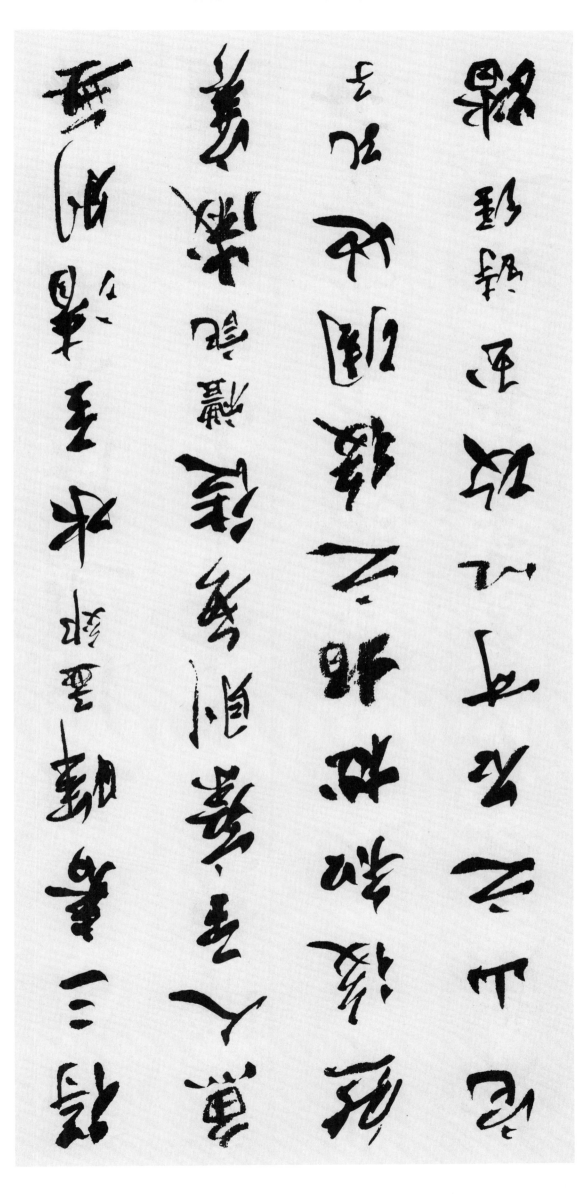

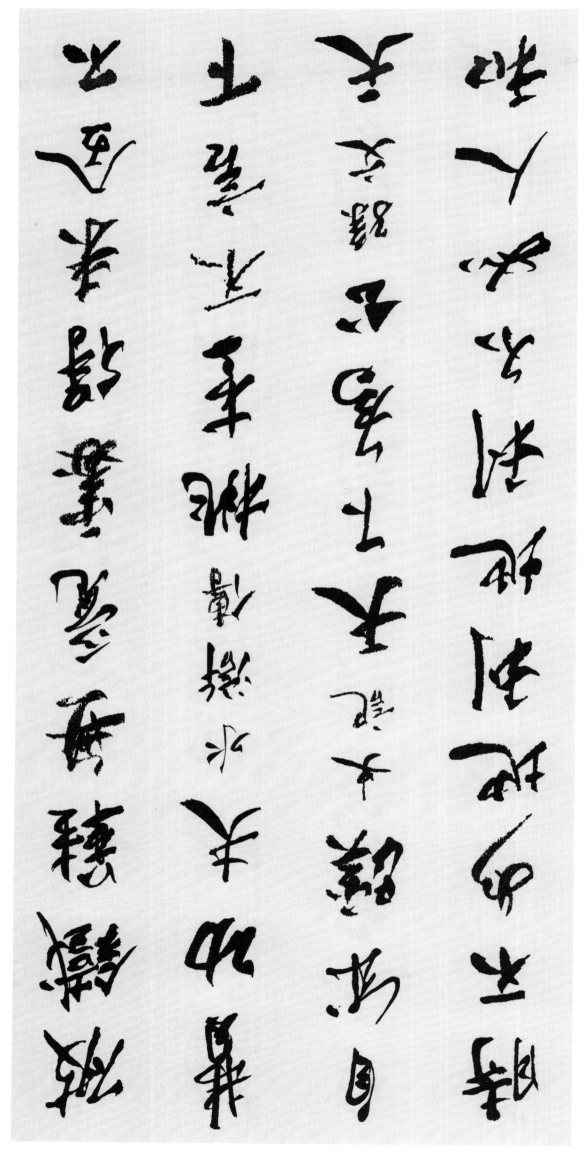

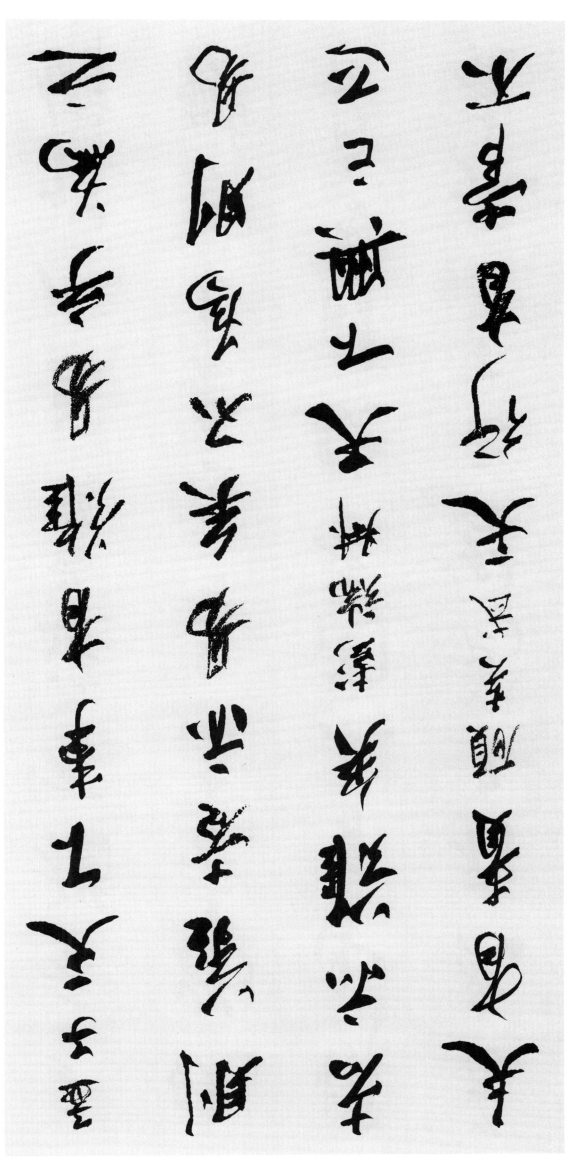

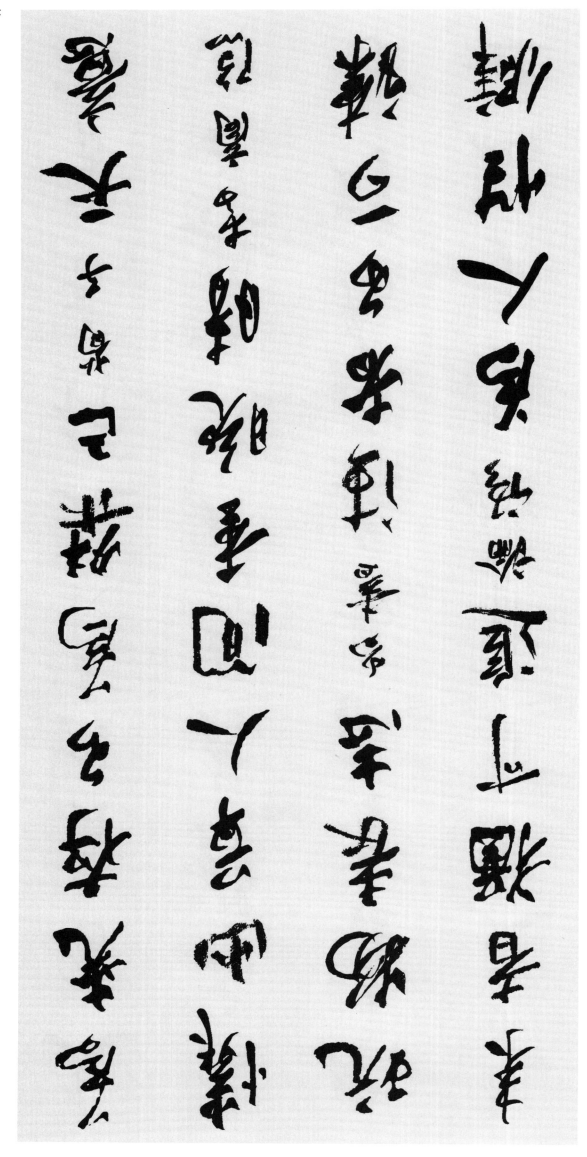

满作
白居易
闻道省光没米

叶书专政
韩愈
问君不得有袋

多愁恰似一江春水向东流

李煜
问渠那得清如许为

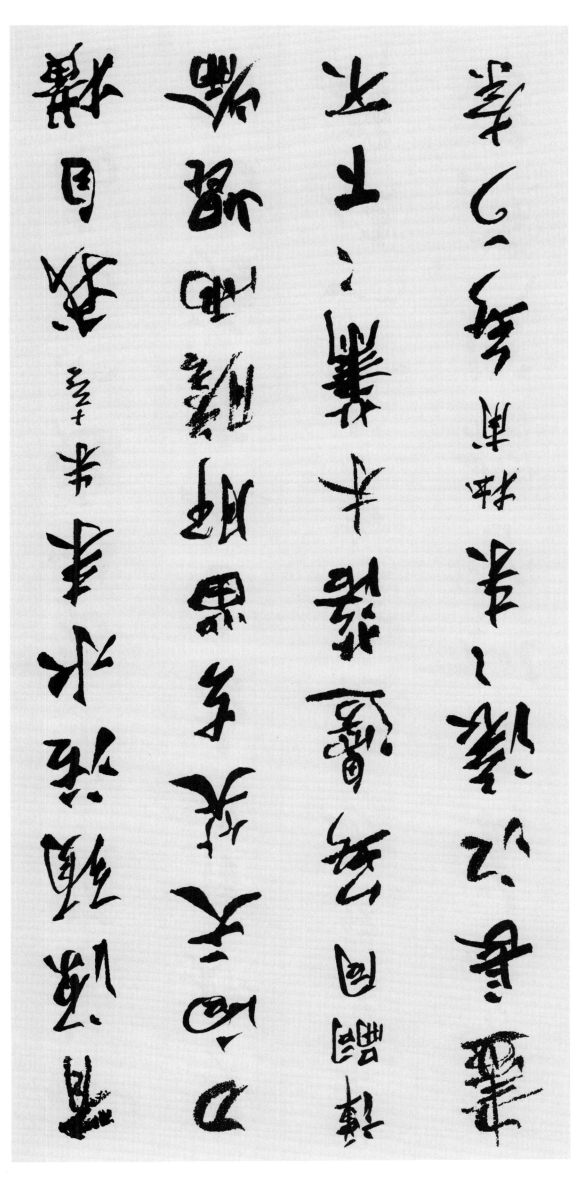

荷花蕩古似曾相識燕婦未嘗殊夢意若爭春一任群芳妒陸游吾生也有涯而無也無涯疢子勇以惡小雨為

朋殆　孔子　學而不厭誨人不

倦　孔子　學然後知不足　学礼記

毋此境　荀子　血沃中原肥勁

草塞凝大地發春翠　草篆之

58

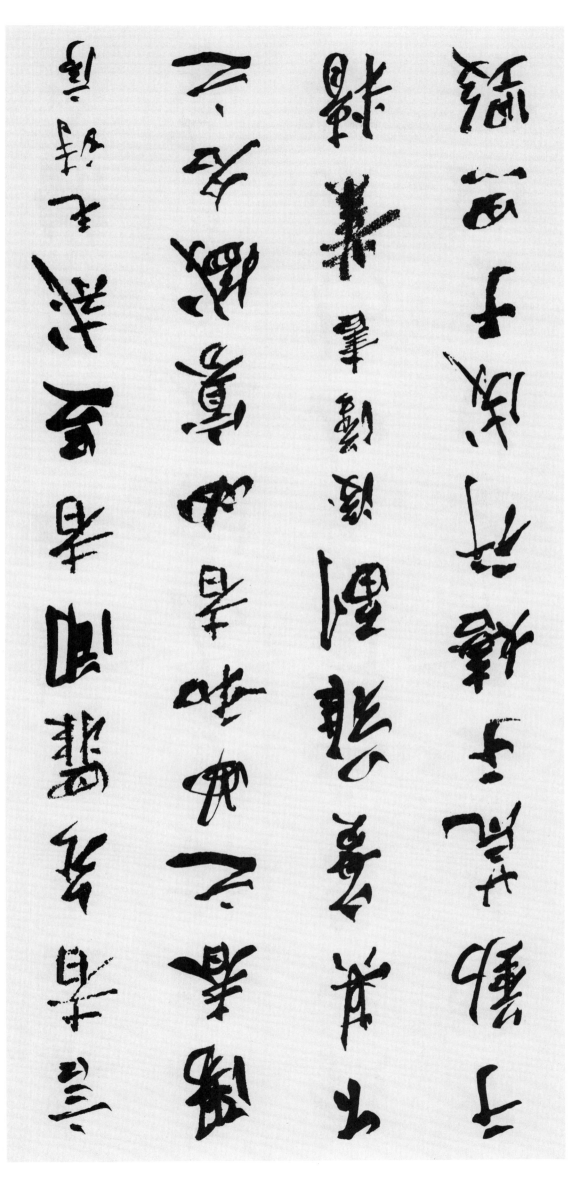

以銅為鏡可以正衣冠以古為鏡可以知興替以人為鏡可以明得失 孫昭遠

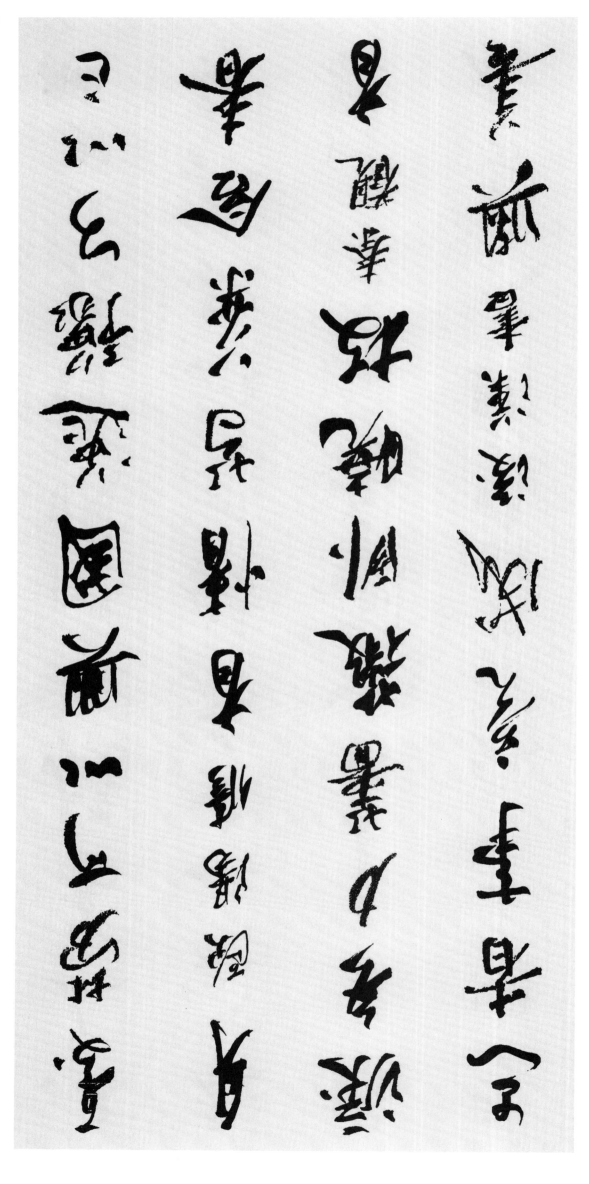

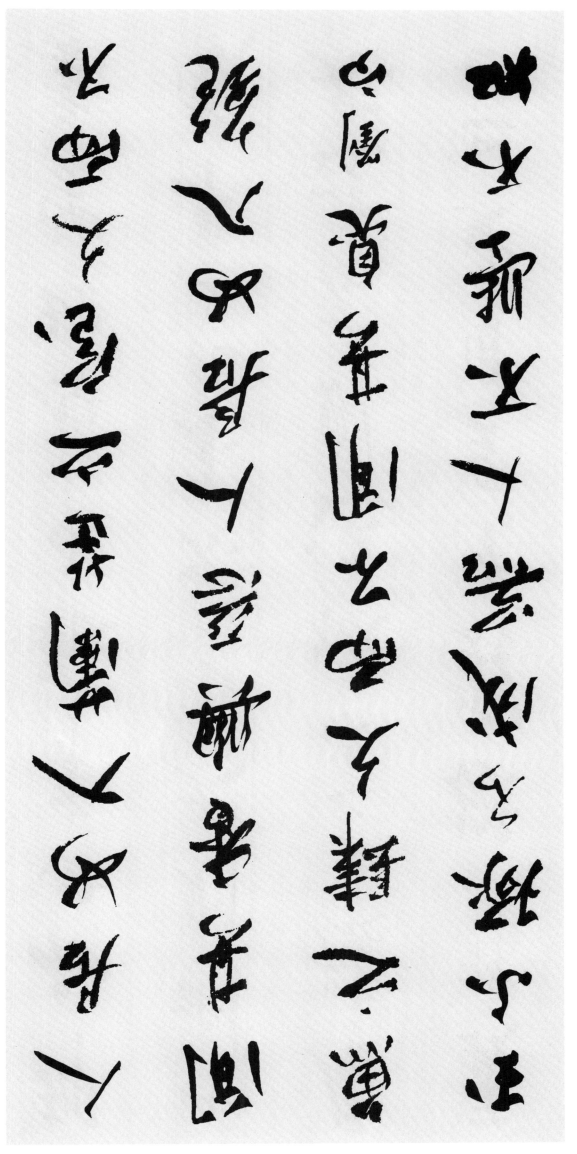

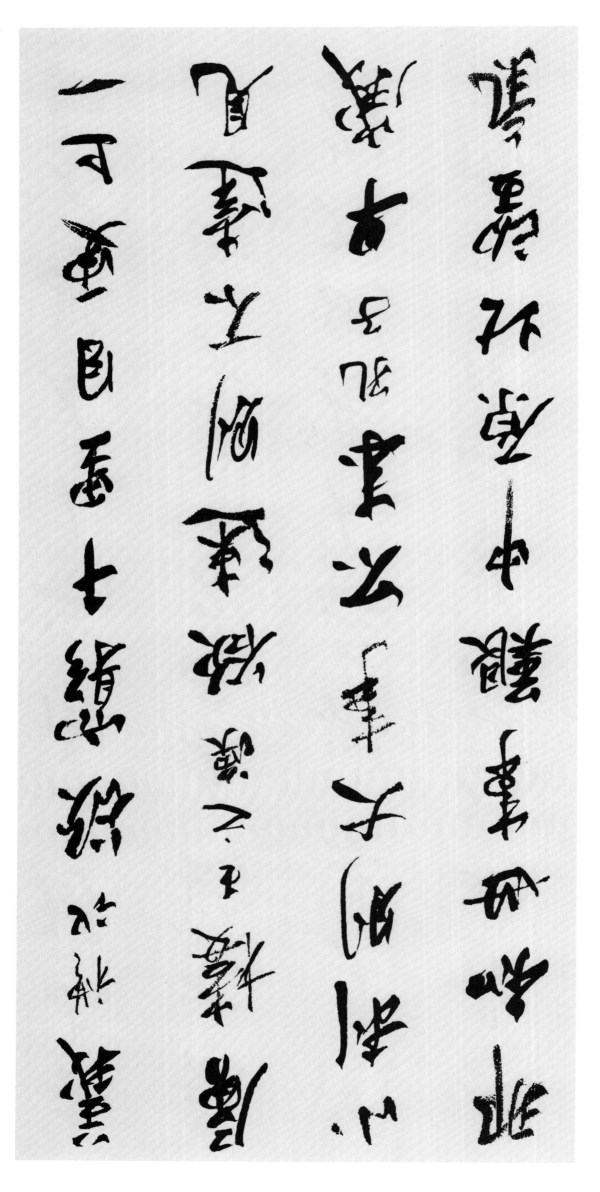

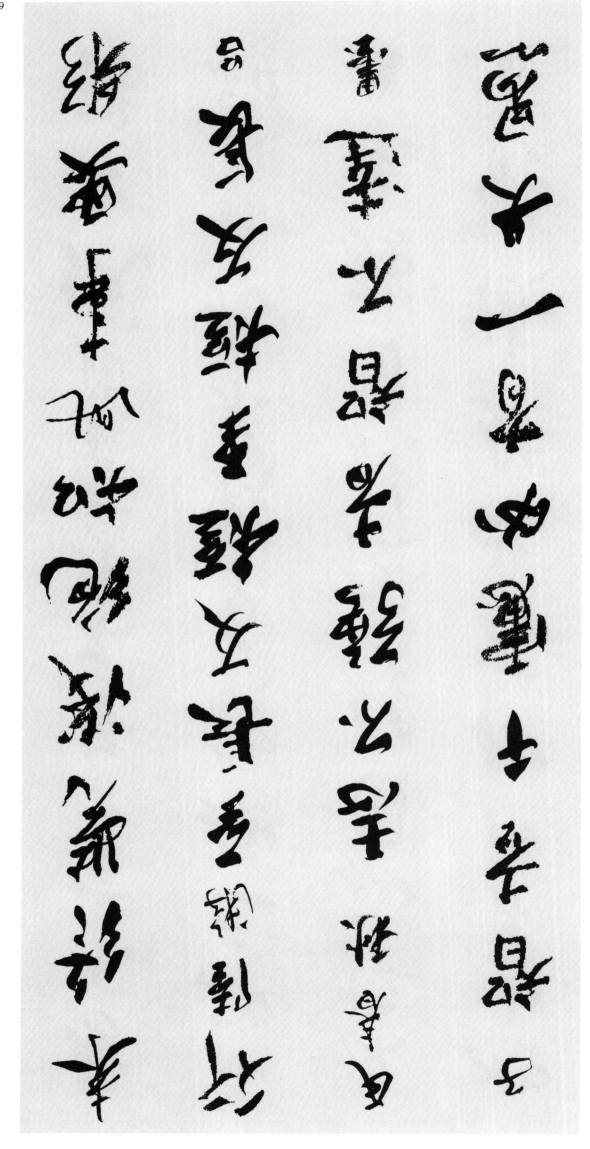

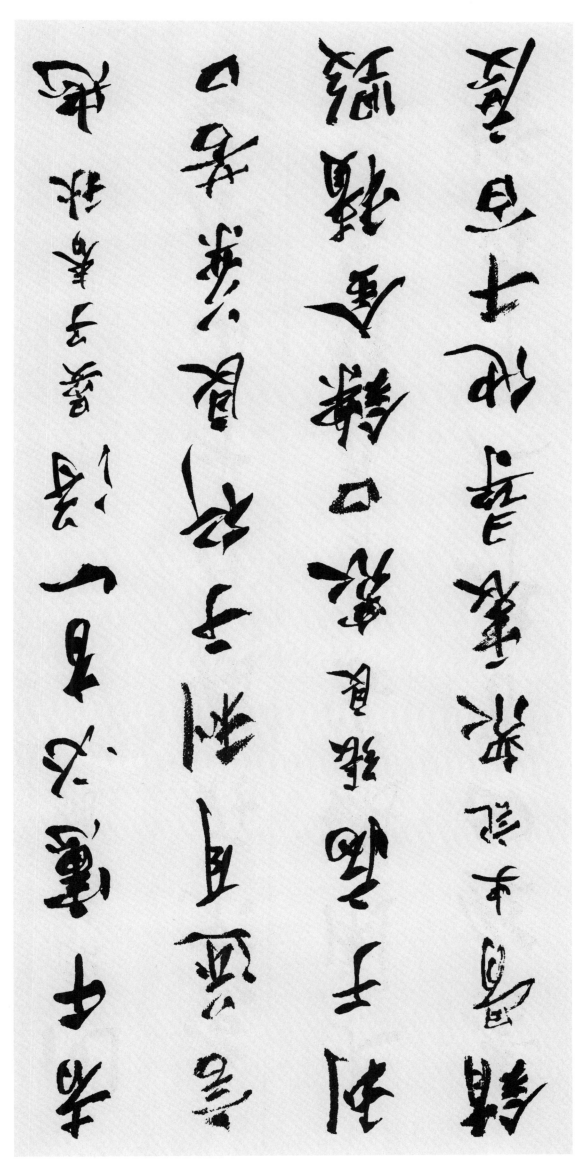